미술시간에 가르쳐 주지 않은 101가지

미술시간에 가르쳐 주지 않은 101가지
ⓒ공주형·조장은, 2010

초판 1쇄 펴낸날 2010년 4월 2일
초판 2쇄 펴낸날 2012년 9월 10일

지은이 공주형 **그림** 조장은
펴낸이 이건복 **펴낸곳** 도서출판 동녘
전무 정락윤 **주간** 곽종구 **편집** 이상희 구형민 박상준 이미종 윤현아 봉선미 **미술** 조하늘 고영선 **영업** 김진규 조현수 **관리** 서숙희 장하나
등록 제311-1980-01호 1980년 3월 25일 **주소** 경기도 파주시 교하읍 문발리 파주출판도시 532-5
전화 편집부 031) 955-3005 영업부 031) 955-3000 **팩스** 031) 955-3009 **홈페이지** www.dongnyok.com
전자우편 planner@dongnyok.com **디자인** 디자인굴뚝 **인쇄** 영신사 **제본** 주)다인바인텍 **종이** 한서지업사

ISBN 978-89-7297-615-8 03600

Inspired by 101 Things I Learned in Architecture School by Matthew Frederick, Not a part of the 101 Things I Learned series.

* 잘못 만들어진 책은 바꿔 드립니다.
* 이 도서의 국립중앙도서관 출판시도서목록(CIP)은 e-CIP 홈페이지(http://www.nl.go.kr/ecip)에서 이용하실 수 있습니다.
 (CIP 제어번호: CIP2010001067)

책을 내면서

작년 겨울 오페라에 초대 받아 간 일이 있습니다. 생전 처음 가 보는 오페라인지라 약간 흥분되기도 했는데 막상 공연장에 들어서니 모든 것이 낯설어 신경이 예민해지고 말았습니다. 흘끔흘끔 주변을 돌아다 봅니다. 저를 제외한 나머지 관객들 모두가 감상의 선수들인 것 같아 자꾸 움츠러 들었습니다.

오페라에 간다고 너무 차려입었나 봅니다. 거추장스러운 옷을 벗고 싶지만 혹시 결례가 아닌지 망설이다 그냥 감수하기로 합니다. 공연 중간중간에 박수 소리가 객석에서 터져 나옵니다. 언제 박수를 쳐야 하는지 몰랐지만 가만히 있는 것도 예의가 아닌 것 같아 옆 사람을 따라 칩니다. 오페라 감상하러 온 관객이 아니라 눈칫밥 얻어 먹으러 온 불청객 같습니다. 이탈리아를 배경으로 한 오페라는 제목처럼 무대 위 배우들의 이름도 길고 난해합니다. 이름을 외우려다 포기하고 인상착의를 기억하며 더듬더듬 공연의 흐름을 놓치지 않으려 안간힘을 썼습니다.

제가 처한 난처함은 이것만이 아니었습니다. 배우들의 음색은 너무 높거나 너무 굵었습니다. 무대 위의 동작은 다소 과장되어 짐짓 왜곡된 것처럼 느껴졌습니다. 배우들의 분장은 지나치게 이목구비를 강조해 자연스럽지 못했습니다. 이 모든 요소들이 무대 위의 상황을 효과적으로 전달하기 위한 목적이라 짐작해 보았습니다. 하지만 일상의 목소리와 삶의 동작 그리고 겉보기의 자연스러움과 동떨어진 그 모든 것들을 공감하기에는 솔직히 부담스러웠습니다.

마땅히 고정할 곳을 찾지 못하고 이리저리 헤매던 제 시선이 공연의 막바지에 비로소 안주할 곳을 찾았습니다. 무대 아래에서 오케스트라를 이끄는 지휘자의 등이었습니다. 지긋한 연세의 지휘자의 굽은 등은 그 공연에서 제가 이해한 유일한 하나였습니다.

한 시간 반 굴욕을 맛본 저는 오페라 감상법에 대해 미리 알아보지 않고 공연장으로 들어간 제 자신의 무신경과 게으름을 탓해 봅니다. 늦었을 때가 가장 빠르답니다. 집에 돌아와 인터넷 검색창에 검색어 '오페라 감상법'을 입력합니다. '마음을 열고 편안하게 즐기라'는 글이 주를 이룹니다. 절망입니다. 그 어디에도 제가 정말 궁금했던 좌석 배치도 보는 법이라든지, 박수치는 타이밍 등에 대해서는 구체적인 답을 찾을

수 없었습니다.

 '미술은 어떻게 감상해야 하는지요?' 혹시나 하는 마음에 '오페라 감상법'이라는 검색어를 들고 인터넷의 바다 여기저기를 기웃거리다 저는 수많은 초보 미술 관객들에게 숱하게 받았던 질문 하나를 떠올렸습니다. 저 역시 이 질문에 미술 감상법에는 정답이 없다는 막연한 대답을 반복해 온 터였습니다. 그날 감상한 오페라의 제목은 완전히 잊었지만 그 당혹감만은 너무 생생했던 저는 그 질문의 취지를 되짚어 보기로 했습니다. 이 책은 그렇게 시작되었습니다. 이 책이 미술의 숲으로 들어가는 데 작은 용기가 되었으면 좋겠습니다. 엄습하는 부담감과 불편함 때문에 그 앞에서 들어갈까 말까를 망설이는 분들께

공주형

감사의 글

아찔한 시행착오들을 즐거운 글쓰기의 기회로 만들어 주신 미술 동네에서 만났던 모든 분들께 드립니다.

미술시간에 가르쳐 주지 않은 101가지

공주형 지음 ▪ 조장은 그림

동녘

처음은 다 어렵다.

처음 들어 본 메뉴, 반짝이는 은식기, 조용한 분위기의 고급 레스토랑에 처음 갔을 때를 떠올려 보자. 모든 것이 낯설고 불편했을 것이다. 첫 번째 미술 전시장 방문도 마찬가지다. 무엇을 입어야 하는지, 한 작품 앞에 얼마나 오래 서 있어야 하는지, 무엇을 봐야 하는지조차도 고민될 수 있다. 하지만 이런 어색함과 불편함은 극복되기 마련이다. 물론 피하지 않고 여러 번 부딪혀 본다면 말이다.

전시장은 몇몇 백만장자를 위한
빛나는 진열장이 아니다.

전시장 문턱을 넘어보지 않고 높이를 논하지 말라. 전시장은 문턱을 넘은 자들의 것이다.

고갱, 언제 결혼하니?, 1892년

잘 그리는 것과 잘 감상하는 것은 별개이다.

그림을 잘 그리는 것과 감상하는 능력은 다른 차원의 문제이다. 요리사와 미식가가 서로 다르듯이 말이
다. 좋은 감상자가 되기 위해 제일 먼저 할 일은 학창 시절 형편 없었던 미술 점수를 잊어버리는 것이다.
깨끗이.

미술은 암기 과목이 아니다.

미술은 벼락치기로 좋은 점수를 받을 수 있는 과목이 아니다. 정해진 공식에 따라 정답이 산출되는 과목도 아니다. 정보나 논리로 잘 설명되지 않는 미술은 자유와 상상으로 생각의 힘을 키우는 장르이다.

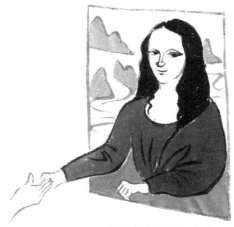

다빈치, 모나리자, 1503~06년

사람을 알아가는 과정과 미술을 이해하는 과정은 다르지 않다.

한 사람을 제대로 이해하기 위해서는 자주 만나 많은 이야기를 나눠 보는 것이 좋다. 가족 관계나 성장 배경, 종교나 가치관 등은 한 사람을 이해하는 실마리가 될 수 있다. 마찬가지로 미술을 제대로 이해하고 싶다면 자주 찾아보고 제작 당시 작가의 개인사 및 역사적 상황까지도 깊이 있게 살펴야 한다.

물감 덮인 캔버스, 그 안을 직시하라.

다빈치(Leonardo da Vinci, 1452~1519)가 〈모나리자〉를 통해 구현하려 했던 것은 '신비로운 미소'가 아니라 3차원의 입체감이었고, 모네(Claude Oscar Monet, 1840~1926)의 〈인상, 해돋이〉가 표현하고자 했던 것은 '해가 바다 위로 떠오르는 장면'이 아니라 시시각각 변화하는 자연의 '순간'이었다.

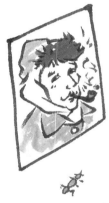

고흐, 귀에 붕대를 매고 파이프를 문 자화상, 1889년

오늘의 명작이 반드시 과거의 명작은 아니었다.

불우한 천재 화가 반 고흐(Vincent van Gogh, 1853~90)가 끙끙거리며 수레 속에 자신의 그림을 한가득 싣고 어떤 집 앞에 도착한다. 얼마 전 돈을 꾼 노인의 집이었다. 노인은 아무것도 받지 않고 화가를 돌려보냈다. 옆에서 이 광경을 지켜보던 노인의 부인은 이렇게 말했다고 한다. "수레만 받지 그랬수!"
한 명의 미술가나 미술품에 대한 평가는 시대에 따라 달라지기도 한다. 생존 당시 최고의 미술가로 추앙받았던 이들이 오늘날 미술사에서 잊히기도 하고, 무관심 속에 생을 마감한 무명의 미술가들이 새롭게 부활하기도 한다. 동시대에 인정받던 미감이 훗날 진부함으로 재평가되기도 하고, 당대에는 받아들여지지 않았던 감수성이 다음 세기에 부흥하기 때문이다.

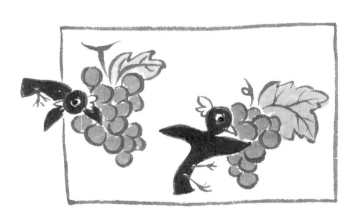

미술가의 전설과 그 시대가 꿈꾸던 미술의 방향은 일치한다.

그리스 시대 제욱시스(Zeuxis, BC 5세기 말~4세기 초)라는 화가가 살았다. 어느 날 포도를 그렸는데 어찌나 사실적으로 그렸는지 그곳을 지나던 새들이 따먹으려 달려들었다. 으쓱해 하는 그를 옆에서 지켜보던 동료 화가 파라시오스(Parasiox, BC 5세기 초~4세기 말)가 결투를 신청했다. 물론 칼이 아닌 붓의 결투였다. 파라시오스가 그린 그림에는 장막이 쳐 있었다. "자 이제 장막을 걷고 그림을 보여 주게." 제욱시스가 말하자 파라시오스는 웃으며 말했다. "잘 보게, 자네가 걷으라는 장막이 내가 그린 걸세." 그리스 시대 사람들은 '실제와 꼭 같이 그린 그림'을 최고의 그림으로 여겼던 것이다.

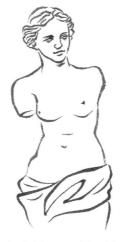

밀로의 비너스, BC 2세기~1세기 초

빌렌도르프의 비너스, 구석기시대

미인의 조건은 시대마다 달랐다.

배부른 삶을 꿈꾸었던 허기진 시대는 풍요로운 몸매를 가진 여인을 미인으로 숭배했다. 한편 절제가 미덕인 풍요의 시대에는 골격이 가는 여인이 미인으로 칭송되었다. 아름다움의 조건은 사회적 환경과 떼려야 뗄 수 없는 관계이다.

건강한 삶을 유지하기 위해서는 육체뿐 아니라 정신도 적절한 배설이 필요하다.

카타르시스는 울적한 감정을 배설하여 정신의 압박으로부터 정신을 해방하고 즐거움을 유발하는 미적 효과 중 하나이다.

1

사람마다 느낌이 다르듯, 구도도 저마다의 느낌이 있다.

수평 구도는 평화와 안정감을 느끼게 하고, 수직 구도는 엄숙함과 경건함을 유발한다. 대각선 구도는 원근감과 통일감을 강조하고, 사선 구도는 불안정함을 전한다. 또한 역삼각형 구도는 불안정한 가운데 통일감을 준다.

1

선은 미술가의 개성을 가늠하는 바로미터이다.

직선 하나에도 미술가의 개성이 담긴다. 선을 긋는 속도와 힘의 강약 등이 미술가마다 다르기 때문이다. 빠르고 느리고, 동적이고 정적이고, 강하고 약한 선의 차이는 미술가의 성향과 개성을 가늠하는 기준이 되기도 한다.

1

여성 미술가가 없었던 것은 아니다. 다만 남성 미술가들과 동등한 기회를 갖지 못했을 뿐이다.

미술사에서 여성 미술가를 찾아보기 어렵다. 여성 미술가들은 미술 교육에서 중요한 부분을 차지했던 누드 수업을 받을 수 없었다. 또한 이들은 미술의 역사에서 중요하게 다루어져 온 역사화나 종교화에서 배제되었다. 17세기에 이르러서 출현하는 여성 미술가들이 정물화와 초상화에서 부분적인 명성을 얻은 것도 이런 사회적 분위기 때문이었다.

양식의 변화는 세계관의 변화이다.

중세 미술에서 르네상스로 이행하면서 인간과 전혀 다르게 표현되던 신의 모습이 점차 인간의 모습으로 구현되기 시작했다. 이러한 변화는 신 중심에서 인간 중심으로 세계관이 변화한 것과 호흡을 같이한다. 이처럼 미술에서 양식의 변화는 단순히 조형적 요소들의 변이를 넘어 특정 시대가 맞닥뜨린 역사, 사회, 문화적 상황에 대한 반응이다. 따라서 미술사에서 다양한 양식의 출몰은 세계를 바라보는 시각의 변화와 밀접한 관련을 갖는다. 하나의 양식을 제대로 이해하기 위해서는 세계관의 변화를 살펴야 한다.

미술의 역사에서 종종 '나쁘다'고 여겨진 '새로움'의 의미는 '다르다'였다.

창녀의 알몸을 그린 마네(Édouard Manet, 1832~83)의 〈올랭피아〉와 남성용 변기에 'R. Mutt'라 사인한 뒤 샹(Marcel Duchamp, 1887~1968)의 〈샘〉이 발표되었을 때 많은 미술평론가들은 혹평을 쏟아내며 몹시 불쾌해 했다. 하지만 이 작품들은 오늘날 미술사의 중요한 전환점으로 합의되고 있다. 전통 미술 규칙을 고수하느라 진부함을 반복했던 몇몇 신통치 못한 미술가들과 달리 그들은 그것에 도전해 '새로움'을 전리품으로 챙기고 미술사에 등재되었다. 평론가들의 생각처럼 그들은 나쁜 것이 아니라 달랐을 뿐이었다.

1

146.6m

1

0.618034

230.4m

피라미드는 아름다움이 아니라 완전함에 대한 열망의 산물이었다.

이집트 사람들은 '지금 여기'의 유한한 삶이 아니라 '언젠가 거기'의 영원한 삶을 믿었다. 그들에게 필요한 것은 불멸의 영혼을 보존할 완전한 형상이었다. 얼굴은 측면, 상반신은 정면처럼 신체의 각 부분은 가장 잘 이해되는 시점을 취했다. 결함 없는 신체를 만들어 내는 조각가를 이집트 사람들은 '살아 있게 하는 자(He-who-keeps-alive)'로 불렀다.

그리스 시대 미남은 육체와 정신이 조화로운 자였다.

완벽한 비례, 보기 좋은 조화, 흠 잡을 데 없는 이목구비. 미술의 역사에서 미남은 대체로 이러한 조건을 두루 갖춘 이들이었다. 하지만 그리스 시대 미남의 조건은 좀 까다로웠다. 남성만이 인간의 범주에 들어갈 수 있었던 그리스 시대 미남은 아름다운 육체에 걸맞은 정신의 소유자였다.

중세 미술은 문맹자를 위한 성경이었다.

미술 시장이 형성되기 이전 미술가들은 주로 주문 제작으로 생계를 의지했다. 따라서 미술가들은 주문자의 주문 목적에 충실할 수밖에 없었다. 중세 시대 가장 큰 주문처는 교회였고, 이들의 주문 목적은 한 가지였다. 글을 읽지 못하는 이들에게 성경 말씀을 그림으로 전하는 것이었다. 천사 가브리엘이 마리아에게 성령으로 잉태하였음을 알려 주는 〈수태고지〉와 같은 동일한 주제를 여러 미술가들이 반복해서 그린 이유도 이 때문이다.

예술가 = 노동자 ?

미술가에 대한 인식의 변화는 미술 개념 변천의 그것과 흐름을 같이 한다.

고대 이집트에서 미술가의 지위는 노동자에 가까웠고, 그리스 시대에도 이들은 '손의 노동자'들 그 이상은 아니었다. 로마 시대의 미술가는 요리사, 목욕탕의 마사지사 혹은 씨름꾼으로 간주되기도 했고, 중세 시대에도 이들은 공방에 소속된 장인으로 주로 교회의 주문 제작을 담당했다.

미술가가 장인에서 예술가로 인정을 받게 된 것은 16세기 중엽에 이르러서이다. 이러한 미술가에 대한 인식 변화는 단순히 이들의 소속이 노동자 조합인 길드에서 엘리트들의 교육 기관인 아카데미로 옮겨졌다는 것 이상의 의미를 갖는다. 비로소 미술은 손과 몸을 사용하는 육체노동이 아니라 고도의 정신과 개념을 표현하는 정신노동이 된 것이다.

"이집트 사람들은 대체로 그들이 존재한다고 '알았던' 것을 그렸고, 그리스 사람들은 그들이 '본' 것을 그린 반면에 중세의 미술가들은 그들이 '느낀' 것을 표현하고자 했다."

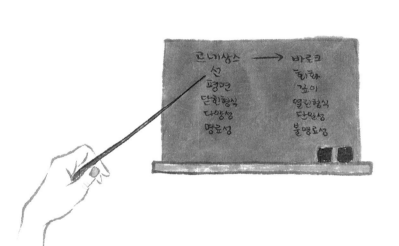

르네상스에서 바로크로의 변화

· 선적인 것에서 회화적인 것으로
· 평면에서 깊이로
· 닫힌 형식에서 열린 형식으로
· 다양성에서 단일성으로
· 명료성에서 불명료성으로

― 뵐플린(Heinrich wölflin, 1864~1945)

현대 미술은 아름답기보다 숭고하다.

버크(Edmund Burke, 1729~97)가 정의한 대로, "아름다움이 조화와 균형을 본질로 한다면 숭고는 경악과 충격 그리고 돌발성을 특징으로 한다." 어마어마한 크기의 미술품 앞에 바싹 다가섰을 때 감당할 수 없을 정도로 크게 느껴지는 그 힘이 바로 숭고이다.

우리의 눈은 훌륭한 팔레트이다.

여러 가지 색의 점들은 일정 거리를 두고 보면 하나의 색처럼 보인다. 무수히 많은 빨강 점과 무수히 많은 파랑 점은 가까이에서 보면 수많은 점들일 뿐이지만 점점 멀어지다 어느 지점에 이르면 이 색점들은 마치 팔레트에서 섞은 듯 보라색처럼 보인다. 이때 두 색을 혼합하는 팔레트의 역할을 하는 것이 우리의 눈이다. 신인상주의의 아버지 쇠라(Georges Seurat, 1859~91)가 즐겨 사용한 '점묘법'은 이런 원리를 이용한 것이다.

클림트, 물의 정령들, 1894년

때로는 허무와 퇴폐가 창작의 실마리가 되기도 한다.

〈키스〉로 잘 알려진 클림트(Gustav Klimt, 1862~1918) 미술의 씨앗은 19세기에서 20세기로 넘어가는 격변의 시기 오스트리아 비엔나였다. 세기말의 비극적 풍경은 그의 창작과 열정의 자양분이 되었다. 정신분석학의 프로이트, 건축의 바그너, 음악의 쇤베르크와 함께 그는 세기말 비엔나가 낳은 총아였다.

오늘의 주류는 어제의 아방가르드였다.

전선을 넘어 적진으로 보내는 척후병을 뜻하는 프랑스어 아방가르드(avant-garde)가 급진적 성향의 예술적 실천을 대표하는 용어로 사용되기 시작한 것은 20세기 초 이후부터다. 잘 정돈된 주류 미술계의 권위에 대한 경멸과 반감은 아방가르드의 출발점이었다.

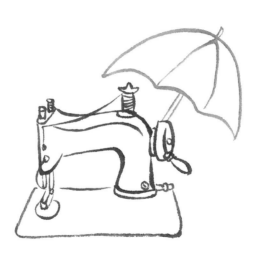

의과대학 병원 해부대 위에서 만난 재봉틀과 우산도 아름다울 수 있다.

가정집에 있을 법한 재봉틀과 현관에 자리할 법한 우산이 생뚱맞게도 의과대학 병원 해부대 위에 있다. 상식적으로 있어야 할 공간이 아닌 곳에 놓인 재봉틀과 우산은 확실히 낯설다. 초현실주의자들은 이처럼 특정 사물을 상식적인 맥락에서 떼어 내 낯설게 보여 주는 데페이즈망(depaysement)을 통해 상상력의 무한에 도전한 대가들이었다.

texture
brushwork
design drawing
light form
space color
size time
scale
movement
subject

무에서 유를 창조하려고 고군분투한 미술가가 있는가
하면, 유에서 무에 도달하고자 사력을 다한 미술가도
있었다.

라인하르트(Adolph Frederick Reinhardt, 1913~67)는 1957년 '새로운 아카데미를 위한 열두 가지 규칙'을 발
표하였다. 그가 캔버스에서 제거하고자 한 열두 가지는 질감, 붓질, 드로잉, 디자인, 형태, 색채, 빛, 공간,
시간 크기나 스케일, 움직임, 주제였다. 이러한 규칙은 훗날 최소한의 표현의 미술을 표방했던 미니멀리즘
(minimalism) 작가들에게 큰 영향을 주었다.

왜 사람들은 디즈니 만화에 나오는 미키마우스가
실제 쥐보다 큰 귀를 가졌다고 불평하지 않을까.

<div align="right">

－곰브리치

</div>

흔히 감상자들은 '실제와 꼭 닮은' 미술품에 찬사를 보낸다. 반면 기하학적 조화의 규칙을 파괴해 형태가 왜곡된 미술품에 대해서는 불평을 한다. 오랫동안 미술의 역사에서 실제와 닮은 미술은 미술가들과 오랜 쟁투를 벌여 온 과제임에 분명하다. 그럼에도 어떤 미술가들은 외형이 아닌 본질의 닮음을 표현하고 싶어 했다. 피카소의 〈수탉〉이 실제 닭과 꼭 같이 그려졌다면 우리는 화가가 표현하고 싶어 한 수탉의 본질인 공격성은 느끼지 못했을 것이다. 때로는 미키마우스의 귀처럼 사물의 핵심을 전달하는 데 왜곡이 더 효과적일 수 있다.

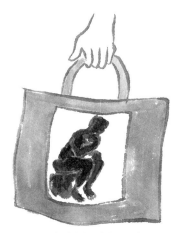

로댕, 생각하는 사람, 1880년

벽 없는 미술관

오늘날은 복제 기술의 발달로 벽이 있는 미술관에 직접 가지 않고도 인쇄 매체나 복제된 이미지를 통해 작품을 접할 수 있게 되었다. 1947년 말로(Andre Malraux, 1901~76)는 이러한 상황을 '벽 없는 미술관'이라 표현하였다.

퍼포먼스

1950년대 미국에서 해프닝(happening)으로 출발하여 지금까지 이어지는 즉흥적이고 우연적인 서구 미술의 한 형식이다. 퍼포먼스(performance)가 추구하고자 한 것은 결과를 만드는 것보다 과정 그 자체였다.

마틴 크리드, 작품번호 960번, 2008년

현대 미술가들은 특정 계획이나 명확한 의도를 전달하기보다 감상자가 대상과 이미지와 만나는 순간 그 자체에 더 큰 의미를 둔다.

"음악, 무용뿐 아니라 웃음소리나 글쓰기와 말하기와 구토 등 일상 자체가 창작 아닌가. 다만 나는 그것들을 전시장에서 보여줄 뿐이다."

―마틴 크리드(Martin Creed, 1968~)

개념 미술은 아이디어 혹은 개념을 가장 중요한 측면으로 간주한다.

한 덩어리의 돌과 한 개의 철판으로 구성된 조각품이 있다. 놓일 장소는 공교롭게도 2층 옥상이다. 미술가는 전화로 필요한 재료의 색상과 규격 그리고 생김을 자세히 말한다. 작품 설치하는 날 작가가 전화로 주문한 재료와 기중기가 설치 장소에 도착한다. 작가는 돌덩어리와 철판의 상태를 세심히 살핀 다음 작품이 놓일 정확한 지점을 가리킨다. 기중기 기사들의 수고 끝에 작품이 옥상에 설치되고 작가가 여기에 제목을 붙이는 것으로 작품은 완성이다. 이 작품은 누구의 것인가. 수고로움의 정도로만 따지자면 기중기 기사들의 것이 될 것이나 그렇지 않다. 중요한 것은 작가의 개념이다. 개념을 구현하는 과정은 사전 계획과 결정에 따라 기계적으로 진행될 수 있다. 그것이 개념 미술(conceptual art)이다.

크리스토, 서라운디드 아일랜즈, 1983년

대지는 사고 팔 수 있는 대표적인 자산이지만
대지 미술은 팔지 않기 위해 고안되었다.

1960년대 중반 미국에서 시작된 대지 미술(land art)은 미술품이 대형 마트의 상품처럼 사고 팔리는 상황에 대한 반발로 제안되었다.

어떤 미술품은 캔버스 밖에 이해의 실마리가 있다.

검정색과 초록색 가로 줄무늬가 화면에 반복된다. 바이런 킴(Byron Kim, 1961~)의 첫사랑을 다룬 〈미스
머신스키〉라는 제목의 작품이다. 첫사랑을 줄무늬로 표현한 사정은 이렇다.

학창시절 그가 짝사랑한 첫사랑은 선생님이었다. 전전긍긍 고백도 못하고 애태우던 어느 날 우연히 만난
선생님이 말했다. "멋있는데~" 그날 그는 검정색과 초록색 줄무늬로 된 터틀넥을 입고 있었다. 너무 기쁜
나머지 그는 며칠 내내 같은 차림으로 등교를 했다고 한다.

장소 특정적 미술

특정 장소, 특정 공간의 조건에 맞게 창작된 미술품을 장소 특정적 미술(site-specific art)이라고 한다. 이 작품의 장소를 옮긴다는 것은 곧 그 작품을 파괴하는 것이다.

다수가 이해할 수 있는 미술이 있는가하면
비교적 소수의 사람들만 접근할 수 있는 미술도 있다.

특별한 설명 없이 이해가 되는 미술도 있지만 자세한 설명에도 불구하고 이해가 전혀 안 되는 미술도 있게 마련이다. 어떤 미술은 대중적 소통을 최우선의 목적으로 하지만 어떤 미술은 소통 가능성을 파괴해 혼란을 유도하기도 한다.

주제는 같아도 표현 방법은 진화한다.

미술의 역사에서 미술가들이 꾸준히 사랑해 온 주제들은 다르게 표현함으로써 새로워졌다. 자화상의 경우를 보자. 렘브란트(Rembrandt van Rijn, 1606~69)와 반 고흐가 캔버스에 붓으로 그렸던 자아를 현대 미술가 마크 퀸(Marc Quinn, 1964~)은 자신의 피를 모아 제작했다. 이 작품을 만드는 데 사용된 피는 성인의 몸 안에 있는 혈액의 전체 양에 해당하는 4리터였다.

새로운 재료와 새로운 미술을 혼동해서는 안 된다.

사과를 그리던 미술가가 같은 방법으로 복숭아를 그렸다고 해서 새로운 미술은 아니다.

차용은 잘 알려진 작품을 작가의 동의 없이 원래 작품의 내용과 무관하게 새로운 맥락에서 재사용하는 것이다.

신비한 미소의 〈모나리자〉에 수염이 났다? 〈모나리자〉가 인쇄된 싸구려 엽서에 연필로 수염을 달 생각을 한 이는 세 살배기 아이가 아니라 피카소와 함께 20세기 미술의 대가로 평가되는 뒤샹이다. 대가의 장난은 여기서 끝이 아니다. 그는 '여자의 엉덩이는 뜨겁다(L.H.O.O.Q)'라는 제목까지 달았다. 물론 이미 오래전에 타계한 다빈치에게 당신의 그림을 좀 가져다 쓰겠다는 사전 양해를 구하지 않았다. 모나리자를 차용한 뒤샹의 작품은 암암리에 금기시 되었던 불후의 명작, 기존 미술계의 질서에 대한 전복을 시도한 화제작으로 인구에 회자되고 있다.

art ▾ 검색

"예술이란 무엇인가. 이에 대한 대답은 불가능하다.
그래서 예술은 정의 불가능하다."

<div align="right">－와이츠(Morris Weitz, 1916~81)</div>

미술을 우습게 보지 말라.

"나도 저 정도는 그리겠다." 사람들은 거장들의 작품 앞에서 쉽게 말한다. 하지만 아무도 내 그림을 거장들의 것처럼 대접하지 않는다. 사람들이 인정한 것은 안료로 덮인 캔버스, 즉 결과물뿐 아니라 작가가 그 작품을 완성하기까지의 과정과 개념이다.

VS

백문이 불여일견이다.

직접 가서 보는 것이 중요하다. 인쇄물과 실제 작품은 천지 차이다. 감상이란 총체적인 경험이다. 캔버스에 덮인 물감 덩어리의 조합만이 아니라 액자에 쌓인 시간의 더께는 물론 미술품과 만나는 바로 그 찰나가 합해진

마네, 올랭피아, 1863년

벌거벗은 여체의 신성함과 저급함을 가르는 구분은 무엇일까.

서구에서는 알몸을 드러내는 것이나 구경하는 것 모두 비도덕적인 것으로 금기시 되었다. 그러나 단 하나의 예외가 존재한다. 미술의 역사에서 곧잘 벌거벗은 채 등장하는 이브와 비너스가 바로 그 경우이다. 즉 성서나 신화에 나오는 등장인물을 그린 경우에 한해서는 알몸을 그리는 것이 허용되었다. 미술사 최대의 스캔들로 기록된 마네의 〈올랭피아〉가 그토록 혹평을 받은 이유 중 하나는 그가 신화나 성서를 빌리지 않고 현실 속의 창녀를 알몸으로 그렸기 때문이었다.

작은 발명이 커다란 족적의 전제가 되기도 한다.

1841년 주석으로 만든 물감 용기가 나오기 전까지 화가들은 돼지 방광을 부풀려 그 안에 물감을 집어넣어 사용했다. 하지만 돼지 방광은 부피가 크고, 물감을 짜기 위해 송곳으로 찌르면 잘 터진다는 단점이 있었다. 이러한 단점을 보완한 튜브 물감의 발명은 물감 재료의 진화 그 이상의 의미를 갖는다. 미술가들이 야외에서 그림을 그릴 수 있게 된 것은 휴대가 용이한 튜브 물감이 발명된 후였다. 르누아르(Pierre Auguste Renoir, 1841~1919)는 이렇게 말했다. "튜브 물감이 없었다면 우리 같은 인상파 화가도 없었을 것이다."

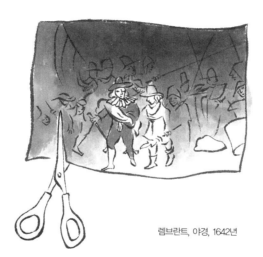

렘브란트, 야경, 1642년

"그림이 너무 크다고? 그럼 자르시오,
벽면의 크기에 맞추어."

렘브란트의 《야경》은 미술사에서 숱한 뒷이야기를 담고 있다. 이 중 하나는 주문 그림이었던 이 그림에 불만족스러웠던 주문한 사람들이 설치 장소를 바꾸면서 일어났다. 그림이 걸릴 장소로 새로 선정된 곳은 벽면이 그림에 비해 좁았다. 결국 《야경》은 공간에 맞추어 부분적으로 잘렸다. 당시에는 이런 일이 꽤 있었다고 한다.

미술품도 병들면 의사를 찾아간다.

실험 정신이 강했던 다빈치는 산타 마리아 델라 그라치에 수도원 식당 벽면에 〈최후의 만찬〉을 그리면서 새로운 재료에 도전했다. 천재라고 해서 늘 성공하는 법은 아니다. 그가 고안한 재료는 완성과 동시에 문제점이 드러났다. 습기 때문에 썩기 시작한 것이다. 그림은 손상되어 희미해져만 갔다. 그럼에도 불구하고 이 그림이 여전히 미술사의 뒤안길로 사라지지 않고 현존하는 것은 첨단 기술을 이용해 훼손되거나 손상된 그림을 재현해 내는 '치료사(art doctor)', 즉 '보존전문가(conservator)'들 덕분이다.

"종이 위에서 내 연필의 이동 경로는 어둠 속에서 무리 짓는 사람들의 행위와 닮았다. 나는 연필에 이끌리는 것이지 내가 그것을 이끌지 않는다."

<div align="right">—마티스(Henri Matisse, 1869~1954)</div>

다비드, 그랑 생 베르나르 계곡을 넘는 나폴레옹, 1801년

역사화가 꼭 사실만을 있는 그대로 전하는 것은 아니다.

역사적인 사건을 주제로 다루는 역사화는 신화와 전설 그리고 동시대의 사건까지를 아우르는 장르이다. 어떤 역사화는 사실 그 자체보다 사실의 효과적인 전달에 더 큰 목적을 두기도 한다. 기록자의 마음을 통과한 신화와 전설 그리고 역사에는 기록자의 견해가 입혀지게 마련이라고 한다. 노새를 타고 알프스 산을 넘은 나폴레옹도 다비드의 그림 속에서는 백마를 탄 당당한 영웅으로 재탄생된다.

페르메이르, 부엌의 하녀,
1658~60년경

내 자리였는데…

초상화는 인본주의적 미술이다.

중세 시대에 인간의 실제 모습을 그리는 것은 놀라운 일이었다. 물론 왕과 주교 등을 그리기는 했지만 인물의 개성을 찾아 볼 수 없는 것이 대부분이었다. 대개 전형적인 인물상을 그려 놓고 그림 속 인물이 왕인 경우는 왕관을, 주교인 경우에는 주교관을 그려 넣는 식이었다. 오늘날 우리가 생각하는 모델의 용모와 자태뿐 아니라 인간 내면의 본질을 담고자 한 초상화는 인간이 만물의 척도라는 인본주의적 성찰이 담긴 장르이다.

대중, 풍속화의 주인공이 되다.

풍속화는 그 시대 각계각층의 사회적 현실과 풍속을 다룬 그림이다. 시민사회의 성장과 함께 대중에게 인기를 얻기 시작하면서 풍속화는 더 이상 '고귀한 회화'인 역사화에 비해 열등한 것으로 취급을 당하지 않게 되었다.

그 시대의 자연관과 공간 의식이 풍경화의
표정을 만든다.

신처럼 자연을 창조해야 한다고 믿었던 16세기의 풍경화가들은 만들어진 세계에 가까운 풍경을 그렸다. 사실주의적인 풍경화가 성황을 이루게 된 것은 18세기에 이르러서였고, 인상파 화가들은 찰나성과 순간성을 특징으로 도시화된 시대의 공간 의식을 풍경에 담았다.

르누아르는 여인 누드의 형태와 색감을 효과적으로
표현하기 위해 장미를 그렸다.

대상의 선택이 비교적 자유롭고 색채와 명암 그리고 질감까지 연출이 가능한 정물화는 미술가들의 기량
향상을 돕는 과정으로 활용되기도 했다.

정물화는 유한한 삶에 대한 준엄한 경고이다.

영어로 '죽어 있는 자연'을 뜻하는 정물화(still life)에 등장하는 꺾여 있는 꽃, 빈 술잔, 해골 등은 바니타스 (vanitas), 즉 인생의 덧없음과 무상, 허무에 대한 환기가 목적이었다.

감상에도 준비가 필요하다.

무턱 대고 나서기보다는 어떤 전시를 볼 것인가 정하는 것이 좋다. 전시에 대한 정보는 신문의 문화면, 미술 잡지, 미술 전문 포털 사이트 등에서 구할 수 있다. 국내의 경우 김달진 미술 연구소(www.daljin.com)는 미술에 대한 최신 뉴스와 화제의 전시, 미술계의 동향을 전하고, 이미지 속닥속닥(www.neolook.net)은 현재 열리는 전시뿐 아니라 과거의 전시와 준비 중인 전시에 대한 정보를 제공한다.

처음부터 어려운 미술 전문서를 봐야 한다는
강박은 버려라.

어떤 집을 짓든 재료의 선택은 자유이다. 아기 돼지 삼형제가 각각 짚과 통나무와 벽돌을 선택했듯이. 하지만 이왕 짓는 김에 충격에 강한 집을 짓는 것은 어떨까. 그렇다고 처음부터 무조건 두툼하고 전문 용어 투성이인 미술 전문서를 봐야 한다는 강박은 버려라. 내가 이해할 수 있는 수준의 책부터 하나씩 차근차근 밟아 나가면 누구보다 튼튼한 기초를 다질 수 있게 될 것이다.

삼청동

인사동

종로3가

일정표는 여행에만 필요한 것이 아니다.

하나의 전시만을 볼 것인지 여러 개의 전시를 함께 볼 것인지 미리 결정하는 것이 좋다. 만약 여러 개의
전시를 볼 계획이라면 동선을 미리 짜서 움직이는 것이 효율적이다. 전시장의 위치를 한눈에 볼 수 있는
지도를 이용해 동선을 계획하는 것도 좋다.

전시 설명도 듣고, 궁금한 것도 물어보자.

전시의 개요와 미술가의 생애 그리고 주요 미술품에 대해 체계적인 설명을 듣고 싶다면 전시 전문 안내인 도슨트 프로그램에 참여하는 것도 좋다. 특히 주말이나 공휴일 등 관람객이 많은 경우는 전시를 기획한 큐레이터가 직접 도슨트로 전시 안내를 해 주기도 한다. 미술관의 경우는 홈페이지 등을 통해 도슨트 프로그램의 시간을 확인할 수 있고, 갤러리의 경우는 사전에 전화로 문의해 도슨트 프로그램의 유무를 확인하고 사전에 예약하면 된다. 전시 설명을 듣고 궁금한 것을 묻는다면 친절하게 답을 해 줄 것이다. 만약 도슨트의 전시 안내 시간을 놓쳤다면 오디오 가이드를 이용하는 것도 좋다. 궁금한 것은 원활한 전시 관람을 위해 전시장 안에 배치되어 있는 안내 요원들에게 물으면 된다.

행복한 눈물?

86억 5000 만원?

귀가 아닌 눈으로 보라.

"누구 그림이 좋다더라" "누가 유명하다더라"처럼 위험한 말은 없다. 보지 않고 듣는 감상은 아무런 의미가 없다.

가볍게 가라.

무거운 짐은 감상에 방해가 될 뿐이다. 부득이 짐을 가지고 갔을 때는 전시장 밖의 사물함이나 물품 보관소를 이용하면 된다. 물품 보관소가 없는 전시장이라면 관계자에게 양해를 구하고 짐을 맡기는 것도 한 방법이다.

자유롭게 감상하되 지킬 것은 지켜야 한다.

시끄러운 대화, 휴대 전화 벨 소리, 또각또각 소리가 나는 신발이나 금속성 장식이 붙은 가방이나 의류 등은 다른 감상자에게 방해가 될 수 있다. 음료를 비롯한 음식물 반입은 삼가고 선글라스도 전시장 안에서는 벗는 것이 바람직하다. 또한 아이와 함께 갔다면 손을 잡고 감상하는 것이 좋다.

기울어진 마음은 감상의 독이다.

감상의 첫 단계는 마음을 여는 것이다. 그것도 '완전히'. 미술 감상의 가장 큰 장애물은 편견이다. 친숙한 주제를 의외의 방법으로 표현한 미술품을 대했을 때, 제대로 이해한다는 것은 어렵다. 그렇다고 그 미술품을 나쁜 것으로 매도해서는 안 된다. 편견을 버리고 다가갈 때 미술품도 눈짓을 하고 말을 건넬 것이다.

오늘날 화방이 하던 역할을
옛날에는 물감 상인들이 했다.

17세기 중반에 등장한 물감 상인들은 캔버스를 준비하고, 안료를 제조하고, 붓 만드는 일을 했다. 이들 중에는 미술에 대한 안목을 가진 이들도 있었다. 반 고흐 그림에 등장하는 탕기 영감도 대표적인 물감 상인이었다.

상상도 할 수 없는 것들이 물감의 재료였다.

안정적인 합성염료가 상용화되기 이전 달팽이, 벌레, 복숭아 씨, 포도나무 가지, 납, 쌀 등은 보라색, 루비색, 검정색, 흰색 등을 만드는 데 사용된 재료였다.

재료에 대한 이해가 감상의 질을 높인다.

재료의 특성상 시간이 지나면서 변하는 것들이 있다. 예를 들면 천연 염색의 경우 시간이 지나면 색이 바랄 수 있고, 나무판을 지지대로 사용한 경우 부분적으로 갈라질 경우도 있다. 재료에서 비롯된 작품의 변화를 꼼꼼히 따져 볼 필요가 있다.

미디엄의 종류에 따라 재료가 달라진다.

풀, 아교, 아라비아 고무, 젤라틴처럼 물에 녹는 성분을 미디엄(고착제)으로 사용하면 수채 물감과 같은 수성 물감이 되고, 린시드, 왁스 같은 기름 성분을 쓰면 유성 물감이 된다. 또한 달걀노른자를 섞으면 템페라가 된다.

판화의 모서리에 있는 분수 표시는 에디션 넘버링이다.

이를테면 판화에는 12/50와 같은 숫자가 써 있다. 숫자의 의미는 판화를 오십 장 찍었는데 지금 이 판화는 열두 번째 판화라는 뜻이다. 간혹 분수 표기 자리에 A.P.라는 표시가 있는데 이것은 'Artist Proof'의 약자로 작가 보관용 판화를 뜻한다. 작가가 보관하는 참고용 A.P.는 에디션 넘버링에서 제외된다.

색의 사회적 의미는 변한다.

그리스 시대에는 천박한 색이었던 파란색이 성모마리아의 옷 색깔이 되면서 천상의 색이 되었다가 마침내 청바지로 인해 대중의 색이 되었듯. 오늘날에는 핑크 걸, 블루 보이가 일반적이지만 제2차 세계대전 이전에는 블루 걸, 핑크 보이가 일반적이었다. '분홍'은 '작은 빨강', 즉 '작은 왕'인 왕자의 색이었다. 색의 의미는 변한다. 그 변화의 기저에는 사회와 역사가 있다.

"예술가는 자신의 앞에 보이는 것뿐 아니라
자신의 내부에 있는 것까지도 그릴 줄 알아야 한다."

– 카스파 프리드리히(Caspar David Friedrich, 1774~1840)

모두가 처음부터 미술가였던 것은 아니다.

반 고흐는 화랑 점원이었고, 고갱(Paul Gauguin, 1848~1903)은 주식중개인이었다. 루소(Henri Rousseau, 1844~1910)는 세관원이었고, 스텔라(Frank Philip Stella, 1936~)는 페인트공이었다. 세라핀(Louis Séraphine, 1864~1942)은 허드렛일을 하던 이였고, 앤디 워홀(Andrew Warhola, 1928~87)은 신발 디자이너였다.

프리다 칼로, 부서진 기둥, 1944년

장애는 문제가 아니라 이유였다.
그들이 미술가가 되어야 할 가장 확실한.

말더듬이었던 자크 루이 다비드(Jacques Louis David, 1748~1825)는 메시지 전달이 정확한 신고전주의의 거장이 되었고, 병약했던 프리다 칼로(Frida Kahlo, 1907~54)는 강인한 정신의 예술을 꽃피웠다. 강박증은 야요이 쿠사마(草間彌生, 1929~) 미술의 친구였고, 선천성 기형으로 불규칙한 사지가 한 개의 작은 뼈로 몸통에 짧게 붙어 있는 장애는 앨리슨 래퍼(Alison Lapper, 1965~) 미술의 의미 있는 출발점이었다.

진정한 미술가는 나이와 무관하게 언제나 '새로움'에 몰두한다.

서른에 미술에 입문해 쉰에 페미니즘 미술의 거장으로 자리 매김한 루이즈 부르주아(Louise Bourgeois, 1911~)는 백 살이 된 지금까지 현재진행형의 작업을 계속하고 있다. 중요한 것은 계속 작업한다는 사실이 아니라 그 작업이 진부하지 않고 새롭다는 것이다.

최상의 모델이 반드시 최고의 미술품을 만드는 것은 아니다.

모델은 필요조건일 뿐이다. 명작의 필요충분조건은 '무엇을 표현할 것이냐'가 아니라 '어떻게 표현할 것이냐'이기 때문이다.

**어떤 미술품을 좋아하고 싫어하고의 판단은 전적으로
감상자의 자유다. 단, 좋음과 싫음을 표현할 때에도
작품에 대한 예의를 잊지 않아야 한다.**

다양한 층위의 감상자들을 모두 만족시킬 '하나의 정답' 같은 미술은 존재하지 않는다. 따라서 누군가가
환호하는 미술에 누군가는 야유를 보낼 수도 있다. 그러나 마음에 들지 않는다고 낙서나 훼손 등으로 미
술품에 대해 적나라한 적의를 드러내는 일을 해서는 안 된다.

조장은, 다크서클이 무릎까지 내려온 날, 2007년

미술가의 창조적 행위의 마침표는 관람객의 해석이다.

미술가의 창조적 행위는 언제 끝날까? 화가가 붓질을 멈추었을 때? 조각가가 작업실을 떠날 때? 아니다. 관람객의 해석을 통해 미술품이 외부 세계와 만날 때 창조적 행위는 끝난다. 현대 미술에서는 감상자가 작품 앞에 섰을 때 비로소 의미가 발생하는 미술품이 많이 있다.

큐레이터는 본래 박물관이나 미술관에서 자료를
수집 · 보존 · 연구하는 학예사를 가리키는 말이다.

큐레이터(curator)는 감독하고 관리하는 사람이라는 뜻의 라틴어 '큐나드리아(cunadria)'에서 유래했다. 현재 우리나라에서 큐레이터는 박물관이나 미술관뿐 아니라 갤러리에서 일하는 갤러리스트까지 포함해 원래 의미보다 포괄적으로 사용되고 있다.

미술품 경매는 남다른 중고시장이다.

흔히 다른 한 사람의 손을 거친 중고품은 신상품에 비해 가격이 떨어지게 마련이다. 하지만 미술품의 경우는 오히려 어떤 사람의 손을 거치느냐에 따라, 어느 정도 희소성이 있느냐에 따라 중고품이 더 큰 가치를 갖기도 한다. 어떤 이는 더 많은 돈을 벌기 위해 미술품을 사지만 어떤 사람은 더 풍부한 삶을 위해 지갑을 연다.

살롱, 사적 장소가 공적 공간이 되다.

귀족 부인들이 응접실에 손님을 초대하여 문학과 예술을 토론하던 프랑스 사교계의 풍습을 뜻하던 살롱 (salon)이 새로운 미술품을 둘러보고 품평하는 부즈루즈의 연례행사에서 공모전을 뜻하는 '살롱전'으로 프랑스 미술계에 본격적으로 자리 잡은 것은 1737년 왕립미술학교 졸업생들이 작품전을 하면서부터다.

살롱전에서의 인정이 세계적인 평판으로 인식되던 당시 공모전의 마지막 날은 마감 시간 안에 작품을 접수하려는 인파들로 북새통을 이루었고, 그 수는 접수 담당 관리들이 헤아리기 벅찰 정도였다고 한다. 중요한 발표의 장이었음에도 불구하고 근대 미술의 역사에서 살롱의 보수성은 '인상주의'와 같이 새로운 미술을 지향하는 일군의 미술가들에게 도전의 장이 되기도 했다.

전시의 성패를 가르는 것은 공간 장악력이다.

산에 오를 때 하나하나의 봉우리에 신경을 쓰다 보면 산 전체를 파악하는 데 실패할 수 있다. 전시도 마찬가지이다. 전시장 안의 개별 미술품이 전체 전시 동선이나 공간의 연출에서 어떤 역할을 하고 있는지 새의 눈으로 조망해 볼 필요도 있다.

예를 들면 1955년 뉴욕 MoMA에서 개최되었던 사진전 〈인간가족〉의 경우는 전체 작품을 관람객의 눈높이에 맞추어 일렬로 배치하는 대신 천장과 벽면, 바닥을 이용해 공간을 입체적으로 연출하였다. 개별 사진의 아름다움보다 인류애라는 사실 전달에 전시의 목적이 있었기 때문이었다.

Alternative
Space
대안공간

대안 공간은 상업 갤러리와 미술관을 보완하는
작가 양성 시스템이다.

버펄로의 '홀월스', 시카고의 '아르테미시아'와 'N.A.M.E', 애틀랜타의 '넥서스', 로스앤젤레스의 '레이스' 등 대안 공간은 상업 갤러리에서 다루기에는 실험적이고 미술관에서 선보이기에는 젊은 작가를 발굴하고 전시 기회를 제공한다. 우리나라에도 현재 루프, 쌈, 반디 등 여러 개의 대안 공간들이 있다.

my work

전시의 형식 자체가 새로운 패러다임을 제시하기도 한다.

혁신적 성향을 선보이는 전시의 경우는 과거의 구태의연한 전시 틀 자체를 거부한다. 예를 들면 작가가 직접 전시장을 섭외하고, 평론을 쓰고, 디스플레이를 하고, 홍보와 판매를 전담하는 DIY(Do It Yourself) 전시가 대표적이다. 영국 현대 미술의 살아있는 신화 yBa(young British artist) 탄생의 산실이었던 전시 〈프리즈(Freez)〉가 대표적인 예이다.

전시에도 종류가 있다.

전시 기획자가 특정 주제에 맞추어 준비해 선보이는 전시가 기획전이라면, 미술관이나 갤러리가 소장하고 있는 소장품을 선보이는 것이 상설전이다. 한편 대관전은 전시를 원하는 사람이 임대료를 지불하고 장소를 빌려 하는 전시이다.

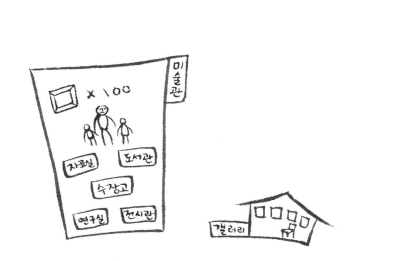

미술관

□ × ₩ 00

자료실　도서관

수장고

연구실　전시관

갤러리

전시장이라고 다 같은 것은 아니다.
미술관과 갤러리는 다르다.

미술관은 소장품 100점 이상에 학예연구원으로 해석되는 큐레이터 한 명 이상 그리고 일정 크기의 건물 및 토지에 전시장과 수장고 사무실 또는 연구실과 자료실, 도서실, 강당 중 한 개 시설 이상을 갖추어야 설립될 수 있다. 이 조건을 하나라도 만족시키지 못하는 전시장이 갤러리이다.

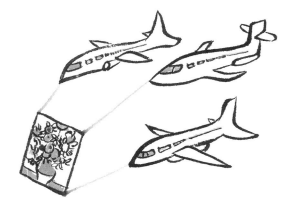

고흐, 해바라기, 1889년

명작의 수송은 첩보전을 방불케 한다.

2007년 특별전을 위해 반 고흐 그림이 네덜란드를 출발해 한국으로 향했다. 만일의 사태에 대비해 그림들은 다섯 그룹으로 나뉘어 각기 다른 비행기에 탑재되었다. 각각의 비행기에는 해당 미술관의 책임 큐레이터들이 탑승해 직접 통관 수속을 밟았다. 이미 그림들은 고유번호를 붙인 중성기와 기후 변화를 고려해 제작된 특수 비닐로 밀폐된 전용 상자에 넣어진 채였다. 전용 상자는 그림이 놓여 있던 미술관과 온도와 습도가 동일하게 유지되는 것은 물론 혹시 발생할지 모를 비행기 폭파 테러와 같은 불미스러운 사건으로 바다에 빠질 경우를 대비해 완벽하게 방수 기능을 갖춘 것이다. 〈불멸의 화가 반 고흐 전〉을 위해 한국에 들어 온 반 고흐 그림의 보험가는 총 1조 4000억원이었다.

전시를 보는 동선은 바닥에 화살표로 표시된 경우
그 지시를 따르고, 특별한 유도 동선이 없으면 왼쪽에서
오른쪽으로 혹은 오른쪽에서 왼쪽으로 한 방향을 정해
관람하면 된다.

홍길동

자화상

컨버스에 유화
100×80cm
2010

미술품에도 이름표가 있다.

흔히 전시된 미술품 옆에는 미술가의 이름, 미술품의 제목과 크기, 재료와 제작 연도 등 미술품에 대한 정보를 제공하는 표가 함께 붙어 있다. 이 중 가장 낯선 것이 재료 부분이다. 가령, 혼합 재료는 우리가 일반적으로 상상하는 미술 재료 이외의 것이나 미술가가 고안한 독창적인 기법을 사용했다는 의미다. 사진의 경우는 재료 대신 C 프린트, 젤라틴 프린트 등 인화의 종류를 써 넣기도 한다.

Untitled

〈무제〉는 감상자들이 온전히 미술품에 집중할 수 있도록 붙인 제목이다.

미술품의 의미를 선명하게 하기도 하지만 때로는 그것을 왜곡할 여지도 있는 것이 제목이다. 몇몇 미술가들은 제목이 미술품과 감상자가 소통하는 데 방해가 되는 군더더기쯤으로 생각한다. 하지만 제목이 없다면 미술품을 자료화하는 데 문제가 발생한다. 제목 없는 제목이 등장하게 된 것은 이런 실용적인 이유에서이다.

Picasso

"그림은 생물처럼 삶을 살고, 날마다 변화한다. 그림은
그것을 바라보는 사람을 통해서만 살기 때문이다."

– 피카소(Pablo Picasso, 1881~1973)

진짜 감상을 해라.

전시 안내문을 읽은 다음 전시 도록을 손에 들고 전시장을 한 바퀴 돌아 나오는 것이 감상이라고 생각하는 사람들도 있다. 하지만 이것은 가짜 감상이다. 지적 유희와 감상은 다른 차원의 문제이다.

안목은 눈뿐 아니라 마음의 문제이기도 하다.

눈과 마음은 개별적으로 존재하는 것이 아니다. 눈을 통해 본 것이 마음으로 전해질 때 비로소 진정한 감상이 시작된다. 따라서 안목이 자란다는 것은 보는 눈과 함께 느끼는 마음이 커 가는 것이다.

감상은 짧은 시간 안에 많은 것을 수레에 담아 나오는 게임이 아니다.

수레를 가득 채울 생각만하다 보면 내가 끌고 있는 빈 수레가 부담스럽기만 할 것이다. 중요한 것은 수레에 무엇을 가득 담을 것인가가 아니라 수레를 끌어 보았다는 사실 자체일 수 있다. 수레를 끄는 것이 노동이 아니라 즐거움으로 다가올 때 비로소 빈 수레도 무언가로 차오를 것이다.

전시는 시작일 뿐이다.

한 번의 전시 감상으로 특정 미술가를 이해하기란 불가능하다. 현대 미술의 경우는 더더욱 그러하다. 흥미로운 미술가나 미술품이 있다면 집에 돌아와서 더 많은 정보를 찾아보는 것이 좋다. 미술가의 생애가 미술품에 대한 이해를 돕기도 하기에 전기를 다룬 책이나 영화에 관심을 가져보는 것도 방법이다. 또한 미술가가 속해서 활동했던 사조나 동시대의 작가들이 더 많은 이해의 실마리를 제공할 수 있다.

첫 인상을 다 믿지는 말라.

현대 미술처럼 첫인상이 고약한 것도 있다. 그렇다고 해서 피하지는 말자. 사람을 한 번 만나보고 알 수 없듯이 미술품도 마찬가지이다. 자꾸 만나면서 작가가 어떤 생각을 담고 표현하려 했는지 이해하려는 노력이 필요하다.

열 손가락 깨물어 안 아픈 손가락은 없다.
하지만 분명 잘난 손가락이 있게 마련이다.

한 작가가 같은 재료로 같은 주제를 다룬 같은 크기의 미술품이라고 해서 작품성마저 같은 것은 아니다.
작가마다 전성기가 있게 마련이고 같은 시기에 작업한 것이라도 수준의 차이는 있을 수 있다.

공공미술관의 교육 프로그램에 관심을 기울이는 것도 미술과 친해지는 좋은 방법이다.

대부분의 공공미술관들은 교육을 담당하는 에듀케이터(educator)가 주축이 되어 전시와 연계된 연령별 계층별 교육 프로그램을 진행한다. 이를 활용하는 것도 미술과 자연스럽게 친해질 수 있는 기회이다. 프로그램 정보는 각 미술관의 홈페이지에서 얻을 수 있다.

제목 멍멍
이름 조**
크기 53×45cm
재료 캔버스에 유화

ID card

2010
제작당시 개를 키우던 작까는
자신과 개를 동일시 하여
수백점의 개 그림을 남겼다.

미술품에도 제대로 된 신분증이 필요하다.

미술가의 이름과 미술품의 제목, 크기와 재료, 이미지와 진품 보증 내용. 미술품의 ID카드라 할 수 있는 작품 보증서의 기본 기재 항목은 이러했다. 하지만 심심치 않게 불거지는 미술계의 미술품 진위 논란을 근원적으로 차단하기 위해서는 새로운 세부 항목이 추가되어야 한다. 예를 들면 제작 당시 미술가의 개인사, 신체와 정신상의 특기 사항 등이 그것이다.

"현대 미술은 반 고흐에게 돌아갈 수 없다."

반 고흐의 저주받은 광기를 쇼맨십으로 대체한 현대 미술가들은 대중적 아이콘이 되려 하지 더 이상 미술에 대한 맹목적 진정성으로 승부하려 하지 않는다.

－나탈리 에니히(Nathalie Heinich, 1955~), '반 고흐 효과' 중

미술은 비상식량이 아니라 간식이다.
인생이라는 고단하고 지루한 산행에서.

미술 감상은 우리를 훌륭한 미술가로 만들어 줄 수는 없다. 다만 그들의 개성 있는 감성을 배울 수는 있다.

우리가 미술 감상을 통해 얻고자 하는 것은 예술적인 테크닉이 아니다. 거기에 실린 예술적인 마음이다. 그 마음은 효율이 아니라 의미를 짚어 갈 수 있는 마음이다.

상상력이 힘이다. 항상 같은 방향에서 같은 높이로
바라보는 세상은 변하지 않는다.

고흐, 별이 빛나는 밤, 1889년

좋은 그림은 이름 있는 작가의 널리 알려진 것이 아니다. '나에게' 위로가 되고, 기쁨이 되는 그림이다.

"미술은 큰 아이들을 위한 장난감이다."

<div align="right">– 데미언 허스트(Damien Hirst, 1965~)</div>

■ 글쓴이 **공주형**

홍익대학교 예술학과를 졸업하고 동 대학원에서 '박수근론'으로 미술학 박사학위를 받았다. 그후 학고재 갤러리 큐레이터로 10년간 활동하였고, 2001년에는 조선일보 신춘문예 미술평론 부문으로 등단했다. 저서로는 《사랑한다면 그림을 보여줘》, 《아이와 함께 한 그림》, 《색깔 없는 세상은 너무 심심해》, 《천재들의 미술노트》, 《착한 그림 선한 화가 박수근》 등이 있으며, 현재는 인천대학교 기초교육원 초빙 교수로 재직 중이다.

블로그 http://blog.naver.com/yoopy71

■ 그린이 **조장은**

이화여자대학교와 동 대학원에서 한국화를 전공하였고, 세 번의 개인전과 다수의 그룹전에 참여했다. 저서로는 《골 때리는 스물다섯》이 있으며, 같은 시대를 살아가는 사람들에게 웃음과 위로를 주는 그림일기 작업을 꾸준히 하고 있다.

블로그 http://blog.naver.com/lovemydiary